毛笔速成21天

一站式毛笔入门解决方案

颜真卿楷书

田英章 主编

湖南美术出版社

图书在版编目（CIP）数据

毛笔速成 21 天. 颜真卿楷书 / 田英章主编.—长沙：湖南美术出版社,2015.12

ISBN 978-7-5356-7588-0

Ⅰ.①毛… Ⅱ.①田… Ⅲ.①毛笔字-楷书-书法Ⅳ.①J292.11

中国版本图书馆 CIP 数据核字(2016)第 022936 号

Maobi Sucheng 21 Tian　　Yan Zhenqing Kaishu
毛笔速成 21 天　颜真卿楷书

出 版 人：李小山

主　　编：田英章

责任编辑：彭　英

装帧设计：徐　洋

出版发行：湖南美术出版社

　　　　　（长沙市东二环一段 622 号）

经　　销：全国新华书店

印　　刷：成都市金雅迪彩色印刷有限公司

　　　　　（成都市龙泉驿经济开发区航天南路 18 号）

开　　本：787×1092　1/16

印　　张：3

版　　次：2015 年 12 月第 1 版

印　　次：2016 年 4 月第 1 次印刷

书　　号：ISBN 978-7-5356-7588-0

定　　价：58.00 元

邮购联系：028-85939217　　邮编：610041

网　　址：http://www.scwj.net

电子邮箱：contact@scwj.net

如有倒装、破损、少页等印装质量问题,请与印刷厂联系斟换。

联系电话：028-84842345

目录

基本笔法

用毛笔书写笔画时一般有三个过程，即起笔、行笔和收笔，这三个过程要用到不同的笔法。

1.逆锋起笔与回锋收笔

在起笔时取一个和笔画前进方向相反的落笔动作，将笔锋藏于笔画之中，这种方法就叫"逆锋起笔"。当点画行至末端时，将笔锋回转，藏锋于笔画内，这叫作"回锋收笔"。回锋收笔可使点画交代清楚，饱满有力。

2.逆锋与顺锋

逆锋是指起笔或收笔时收敛锋芒，这是楷书中常常用到的技法。其方法是起笔时逆锋而起，收笔时回锋内藏，使笔画含蓄有力。顺锋是指在起笔和收笔时，照笔画行进的方向，顺势而起，顺势而收，使笔锋外露，也叫作"露锋"。

3.中锋与侧锋

中锋也叫"正锋"，是书法中最基本的用笔方法，指笔毫落纸铺开运行时，笔尖保持在笔画的正中间。

侧锋与中锋相对，是指在运笔过程中，笔锋不在笔画中间，而在笔画的一侧运行。

4.提笔与按笔

提笔与按笔是行笔过程中笔锋相对于纸面的一个垂直运动。提笔可使笔锋着纸少，从而将笔画写细；按笔使笔锋着纸多，从而将笔画写粗。

5.转笔与折笔

转笔与折笔是指笔锋在改变运行方向时的运笔方法。转笔是圆，折笔是方。在转笔时，线条不断，笔锋顺势圆转，一般不作停顿；在折笔时，往往是先提笔调锋，再按笔折转，有一个明显的停顿，写出的折笔棱角分明。

逆锋起笔写竖

回锋收笔写横

中锋写横

侧锋写撇

提笔作提

按笔写捺

转笔

折笔

1

第**1**天

横 与 竖

● **重点掌握** ▶▶▶▶▶▶▶▶▶▶▶▶▶▶▶▶

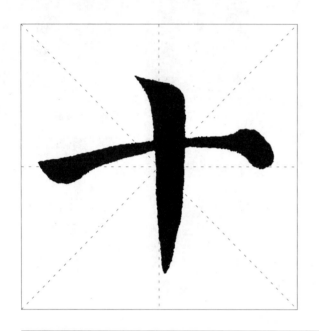

目标任务		
	知识要点	例字
重点掌握 ★★★★★	①长横;②悬针竖; ③横与竖的搭配	十
拓展运用 ★★★★	①短横;②垂露竖; ③多横的搭配	三、下
全能训练 ★★★	横、竖在字中不同部位的运用	上、千、非

结 构 精 要
√ 横细竖粗
√ 横长竖短
√ 横轻竖重

长 横

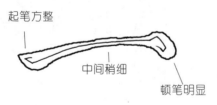

起笔方整

中间稍细

顿笔明显

　　逆锋起笔,向右下顿笔,调整笔锋向右上中锋行笔。

　　横画末端向右上稍提锋,再向右下顿笔,回锋收笔。

悬针竖

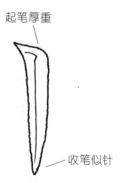

起笔厚重

收笔似针

　　顺锋起笔,折笔向右,按笔向下中锋行笔。

　　竖末渐行渐提,末端形如针尖。

● 拓展运用 ▸▸▸▸▸▸▸▸▸▸▸▸▸▸▸▸▸▸▸▸▸▸▸▸▸▸▸▸▸

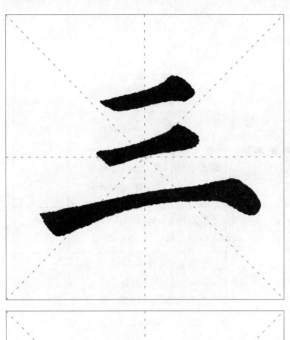

长横

⬇

短横

短横行笔稍短，粗细变化不大。

结构精要

√ 横距均等
√ 三横不等长
√ 底横长而托上

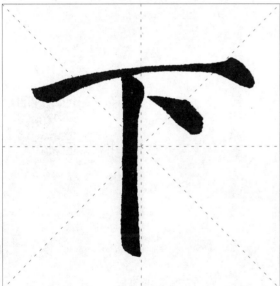

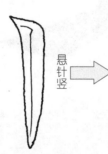

悬针竖 ➡ 垂露竖

垂露竖中间稍细，末端似露珠。

结构精要

√ 竖居横中下
√ 字形呈三角形
√ 点在竖画右上

● 全能训练 ▸▸▸▸▸▸▸▸▸▸▸▸▸▸▸▸▸▸▸▸▸▸▸▸▸▸▸▸▸

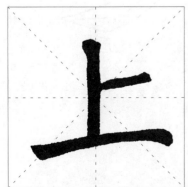

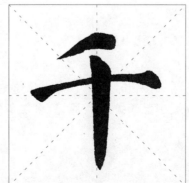

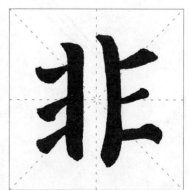

第2天
撇 与 捺

● **重点掌握** ➤➤➤➤➤➤➤➤➤➤➤➤➤➤➤➤➤➤➤

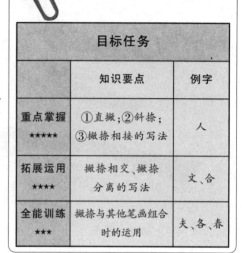

目标任务		
	知识要点	例字
重点掌握 ★★★★★	①直撇;②斜捺; ③撇捺相接的写法	人
拓展运用 ★★★★	撇捺相交、撇捺 分离的写法	文、合
全能训练 ★★★	撇捺与其他笔画组合 时的运用	夫、各、春

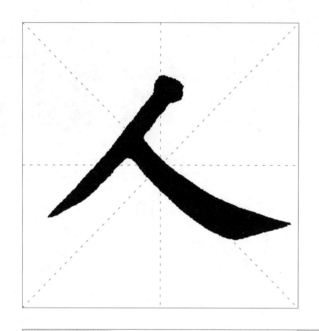

结构精要
√ 撇直捺弯
√ 撇左收捺右放
√ 两画交点居中上

直 撇	斜 捺
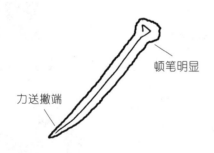	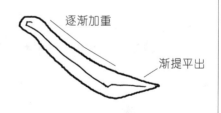
顿笔明显 力送撇端	逐渐加重 渐提平出
逆锋起笔,折笔向右顿笔。 提笔调锋,中锋向左下行笔,渐行渐提,力送笔尖。	逆锋起笔,调整笔锋,由轻到重向右下按笔,末端渐提,向右出锋收笔。

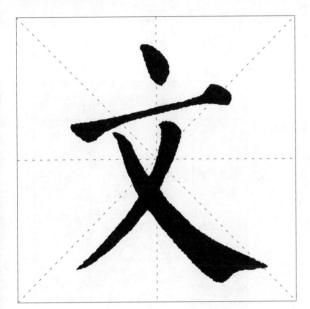

撒稍轻、捺稍重,撒捺相交于撒捺中上部。

撒捺相交

结构精要

√点居横中上

√横画上斜撒捺展

√上点正对交叉处

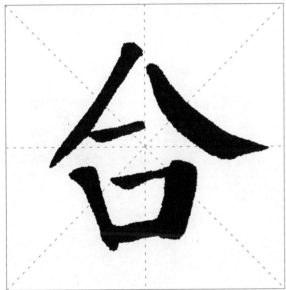

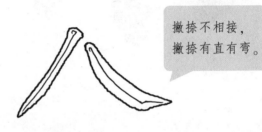

撒捺不相接,撒捺有直有弯。

撒捺分离

结构精要

√撒捺不接

√撒捺覆下

√"口"字短横居中字形扁

● 全能训练 ➤➤➤➤➤➤➤➤➤➤➤➤➤➤➤➤➤➤➤➤➤➤➤➤➤➤➤

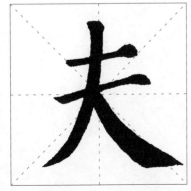

第**3**天

点 画

● **重点掌握** ➤➤➤➤➤➤➤➤➤➤➤➤➤➤➤➤➤➤➤➤

目标任务		
	知识要点	例字
重点掌握 ★★★★★	①挑点；②侧点； ③相对点的写法	小
拓展运用 ★★★★	①撇点；②相向点； ③相背点	首、六
全能训练 ★★★	相向点与相背点在 字中的不同处理方式	其、并、兵

结
构
精
要
√ 竖钩居中
√ 两点呼应
√ 笔画少而厚重

挑 点	侧 点

短促

重顿

点『腹』较直

顺锋起笔,向下按笔稍顿,快速挑起,短小迅速。

逆锋入笔,按笔向下行笔,末端回锋收笔。

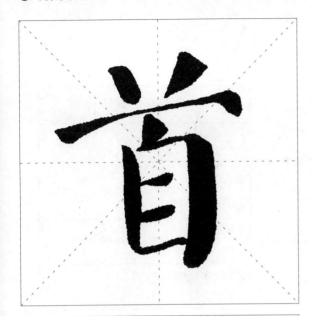

两点上开下合，指向首横中部。

相向点

结构精要
√ 字形长方
√ 长横伸展
√ 下部横距均匀

两点似"八"字，撇点头重尾轻，侧点头轻尾重。

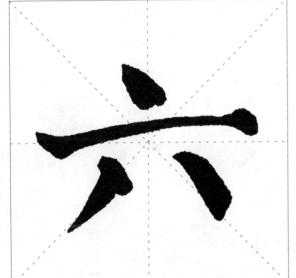

相背点

结构精要
√ 首点居中
√ 三点各异，呈三角之势
√ 长横伸展略上斜

● 全能训练 ❯❯❯❯❯❯❯❯❯❯❯❯❯❯❯❯❯❯❯❯❯❯❯❯❯❯❯❯❯❯❯❯❯❯❯❯❯

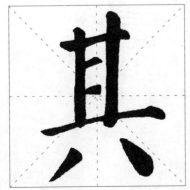

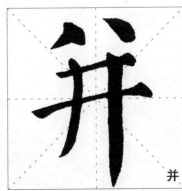

并

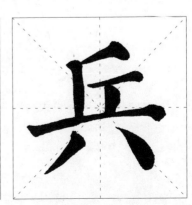

第4天
折画

● 重点掌握 ▶▶▶▶▶▶▶▶▶▶▶▶▶

目标任务		
	知识要点	例字
重点掌握 ★★★★★	①横折；②"四"字	四
拓展运用 ★★★★	①竖折；②撇折	山、云
全能训练 ★★★	横折与撇折在不同字中的运用	中、公、玄

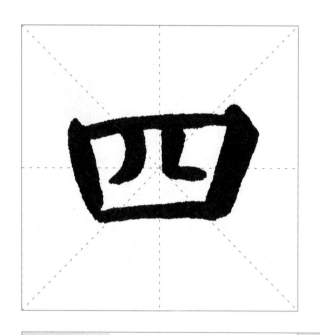

结构精要
√ 横长竖短
√ 先外后内再封口
√ 上宽下窄体形扁

横 折	"四"字

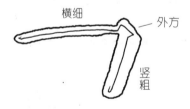

横细　外方
竖粗

中锋行笔写横，横末向右上提笔，调锋向左下行笔，竖末回锋收笔。

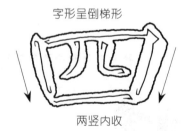

字形呈倒梯形
两竖内收

字形扁平，外框两竖向内收，内部不与下横连。

8

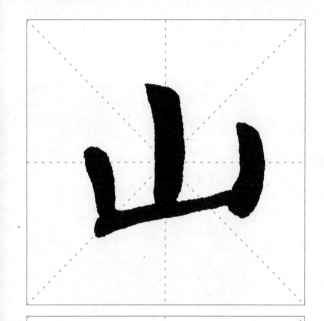

竖末向左下顿笔，调锋写横，横末回锋收笔。

竖折

结构精要
√ 竖画平行
√ 左低右高中竖直
√ 右边短竖略出头

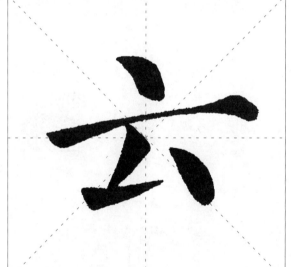

起笔同撇，转折处提笔转锋向右写提。

撇折

结构精要
√ 首横变为点
√ 中横托上覆下
√ 撇折略斜点要正

● 全能训练 ▶▶▶▶▶▶▶▶▶▶▶▶▶▶▶▶▶▶▶▶▶▶▶▶▶▶▶▶▶▶▶▶

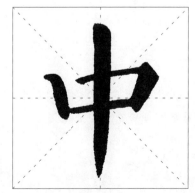

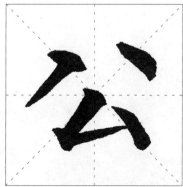

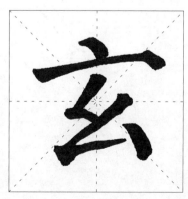

第**5**天
钩 画

● **重点掌握** ➤➤➤➤➤➤➤➤➤➤➤➤➤➤➤

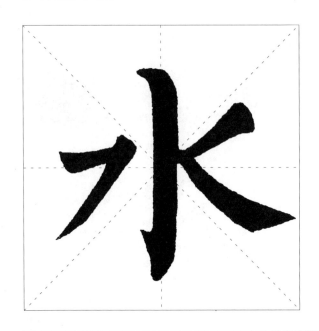

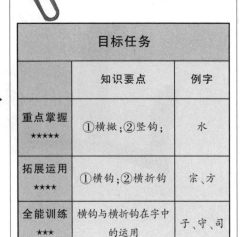

目标任务		
	知识要点	例字
重点掌握 ★★★★★	①横撇；②竖钩；	水
拓展运用 ★★★★	①横钩；②横折钩	宗、方
全能训练 ★★★	横钩与横折钩在字中的运用	子、守、司

结构精要
∨ 竖钩居中
∨ 左右开张
∨ 左右位置相对平衡

横 撇

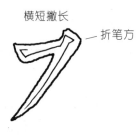

横短撇长
折笔方

起笔写短横，横末提笔转锋向左下写撇。横向右上斜，撇要出锋。

竖 钩

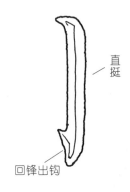

直挺

回锋出钩

向左上逆锋入笔，向右下顿笔调锋，向下中锋行笔写竖,竖末回锋向左上蓄势出钩。

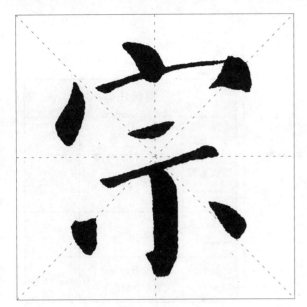

中锋写横，横末提锋向右下顿笔，向左下出钩。

横钩

结构精要
√字形长方
√宝盖居上覆下
√下部上靠居中

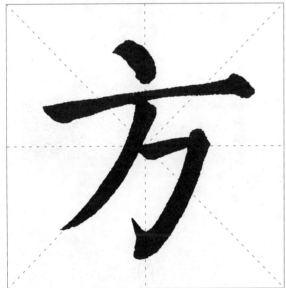

中锋写横，横末提笔调锋向左下写撇，撇末提笔回锋出钩。

横折钩

结构精要
√点居横中上
√横长托上覆下
√出钩与上点对正

● 全能训练 ▶▶▶▶▶▶▶▶▶▶▶▶▶▶▶▶▶▶▶▶▶▶▶▶▶▶▶▶

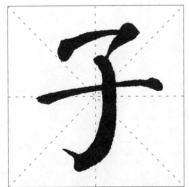

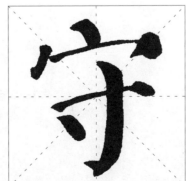

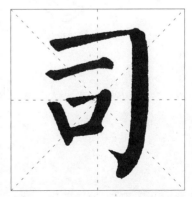

11

第6天

提 画

● **重点掌握** ➤➤➤➤➤➤➤➤➤➤➤➤➤➤➤➤➤

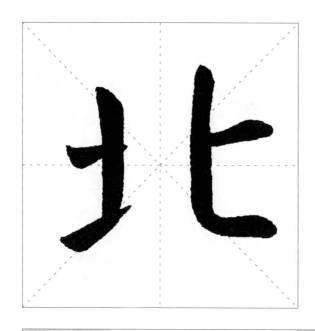

目标任务		
	知识要点	例字
重点掌握 ★★★★★	①提画;②竖弯	北
拓展运用 ★★★★	①竖提;②提手旁	以、校
全能训练 ★★★	提画、竖提与提手旁 在字中的运用	项、长、采

结构精要
√字形为方
√左边低右边高
√竖画间距要取好

提画	竖弯
	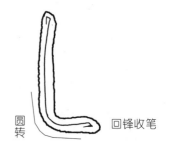
出锋尖利 行笔稍顿	圆转　回锋收笔
向右下按笔蓄势,再中锋向右上行笔,出锋收笔,力送笔端。	中锋行笔写竖,竖末提笔调锋向右行笔写横,横末回锋收笔。

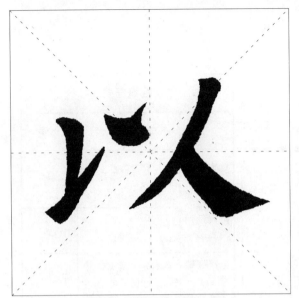

中锋写竖，竖末顺势写提，提画斜度较大。

竖 提

结构精要	√ 左低右高
	√ 左右穿插
	√ 挑点与撇笔意连

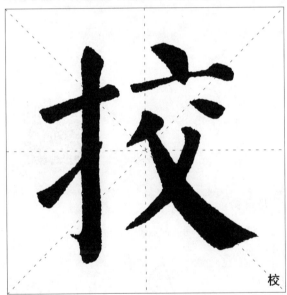

校

首横较平，竖钩的竖画与横画相交于横画右部。

提手旁

结构精要	√ 左窄右宽
	√ 左右大致等高
	√ 右部撇捺交点对正首点

● 全能训练 ▶▶▶▶▶▶▶▶▶▶▶▶▶▶▶▶▶▶▶▶▶▶▶▶▶▶▶▶

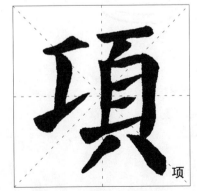

项

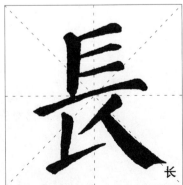

长

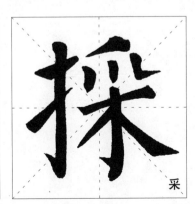

采

13

第7天

氵 与 灬

● 重点掌握 ▶▶▶▶▶▶▶▶▶▶▶▶

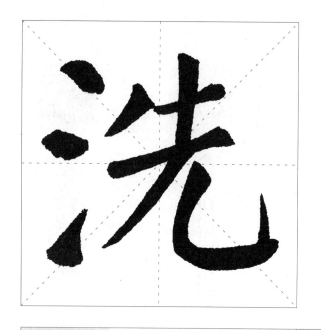

目标任务		
	知识要点	例字
重点掌握 ★★★★★	①三点水； ②竖弯钩	洗
拓展运用 ★★★★	①"工"字； ②四点底	江、无
全能训练 ★★★	三点水、四点底在字中的运用	清、马、海

结构精要
√ 左窄右宽
√ 左右等高
√ 竖弯钩伸展

三点水

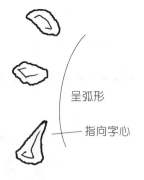

呈弧形

指向字心

　　三点呈弧形,上两点靠得略近,下点距中点稍远。

竖弯钩

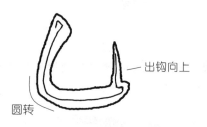

出钩向上

圆转

　　逆锋起笔写竖,转折处提笔向右写横,末端回锋蓄势,向上出钩。

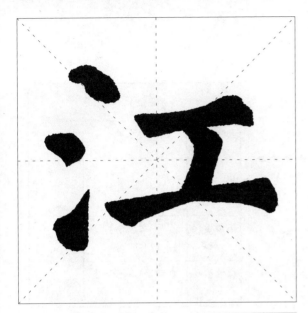

上横短,竖画倾斜,下横较长。

"工" 字

结构精要
√ 左右间留空
√ 左长右短
√ "工"字形扁位居右中

四点分布均匀,错落有致,外两点呈"八"字形,四点笔断意连。

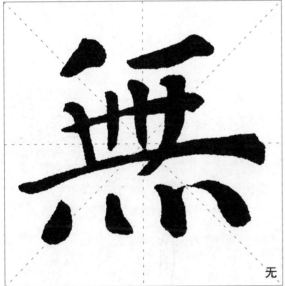

无

四点底

结构精要
√ 横距、竖距均匀
√ 末横托上覆下
√ 四点分布均匀斜向上

● 全能训练 ⟫⟫⟫⟫⟫⟫⟫⟫⟫⟫⟫⟫⟫⟫⟫⟫⟫⟫⟫⟫⟫⟫⟫⟫

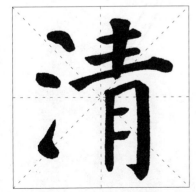

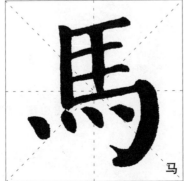

马

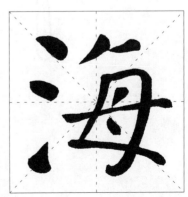

第8天

亻 与 彳

● **重点掌握** ▶▶▶▶▶▶▶▶▶▶▶▶▶▶▶

目标任务		
	知识要点	例字
重点掌握 ★★★★★	①单人旁;②斜钩	代
拓展运用 ★★★★	①双人旁; ②"作"字	行、作
全能训练 ★★★	单人旁、双人旁在字中的运用	依、得、德

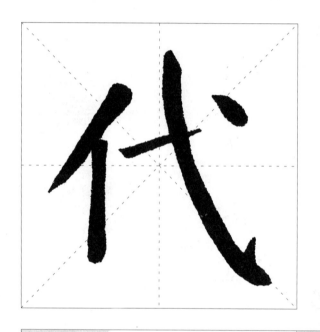

结构精要
√ 左短右长
√ 斜钩角度适中
√ 出钩方向朝右上

单人旁

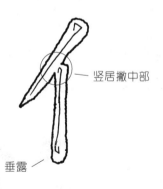

竖居撇中部

垂露

　撇画为直撇;竖画为垂露竖,于撇画中间起笔。

斜 钩

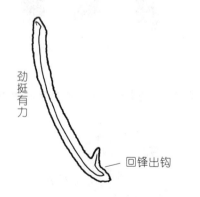

劲挺有力

回锋出钩

　逆锋入笔,转锋向右下行笔,运笔稍缓,末端回锋向右上出钩。

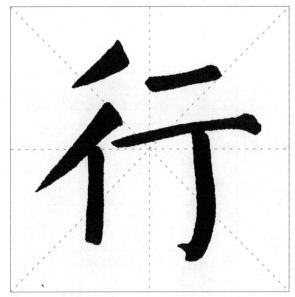

两撇不同向,首撇短 ,次撇长,与右部呼应。

双人旁

结构精要

√左右穿插
√两竖左直右弯
√竖钩出钩含蓄

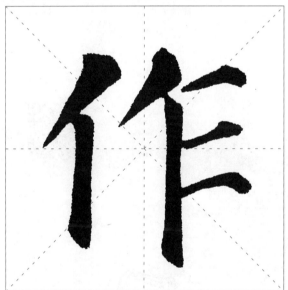

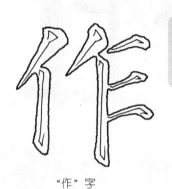

两撇画左大右小,但撇画头部用笔均重。

"作"字

结构精要

√左右间距稍大
√左短右长
√右部横距均等

● 全能训练 ▶▶▶▶▶▶▶▶▶▶▶▶▶▶▶▶▶▶▶▶▶▶▶▶▶▶▶▶▶▶▶▶▶

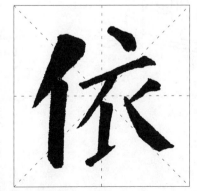 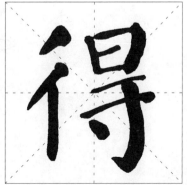 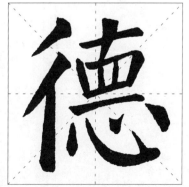

第9天
礻 与 衤

目标任务		
	知识要点	例字
重点掌握 ★★★★★	①示字旁; ②"且"字	祖
拓展运用 ★★★★	①衣字旁; ②"禄"字	初、禄
全能训练 ★★★	示字旁与衣字旁在字中的运用	神、补、礼

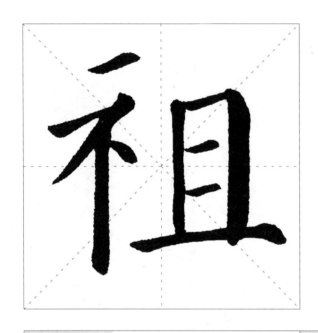

结构精要

√ 左高右低
√ 示旁长窄
√ "且"字居右中

示字旁	"且"字

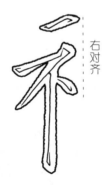

右对齐

字形较窄,重心靠上,上下对正。

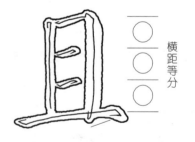

横距等分

横距等分,底横长而托上,竖画左轻右重。

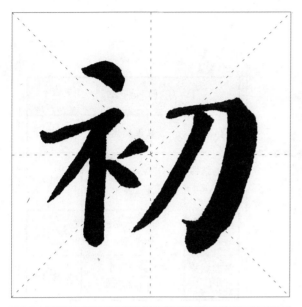

衣字旁

比示字旁多一笔撇点,重心靠中上,首点与竖对正。

结构精要
√ 左长右短
√ "衤"切莫少一点
√ "刀"字重心要平稳

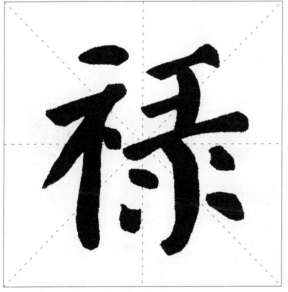

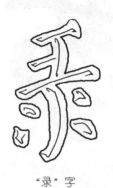

"录"字

右部两竖对正,四点左低右高。

结构精要
√ 字形较方
√ 左窄右宽
√ 右四点左低右高

● 全能训练 ▶▶▶▶▶▶▶▶▶▶▶▶▶▶▶▶▶▶▶▶▶▶▶▶▶▶▶▶▶▶▶▶▶▶

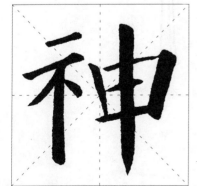

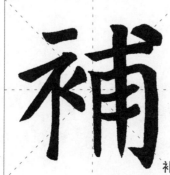
补

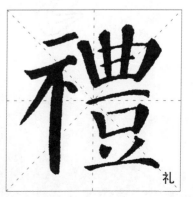
礼

第 *10* 天

阝 与 卩

● **重点掌握** ➤➤➤➤➤➤➤➤➤➤➤➤➤

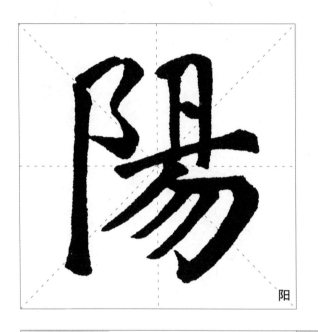

阳

结构精要
√上端平齐
√横撇弯钩居上
√右部三撇长短不一

横撇弯钩

先写短横,转折处略顿笔后写短撇,接着写小弯钩,可连写也可断开书写。

左耳旁

重心靠上

横撇弯钩连写,较小居上,竖为垂露竖。

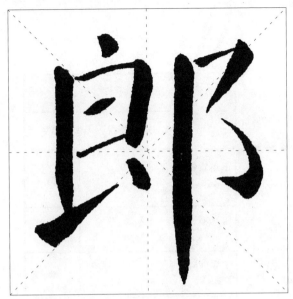

横撇弯钩断开书写，右耳旁稍大，竖为悬针竖。

右耳旁

结构精要
√左短右长
√左部横距均等
√竖画悬针劲挺

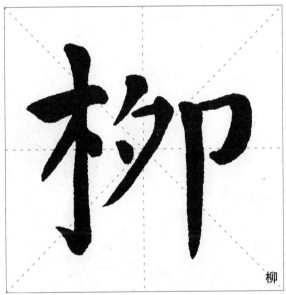

柳

居于字的中下部位，竖为悬针竖。

单耳旁

结构精要
√左长右中短
√三部比例匀称
√两竖垂直不能斜

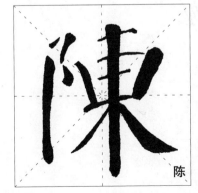

陈

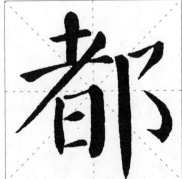

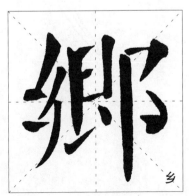

乡

第11天
厂广疒

● **重点掌握** ➤➤➤➤➤➤➤➤➤➤➤➤➤

目标任务		
	知识要点	例字
重点掌握 ★★★★★	①长撇； ②厂字头	原
拓展运用 ★★★★	①广字旁； ②病字旁	庭、疾
全能训练 ★★★	厂字头与广字旁在字中的运用	历、唐、康

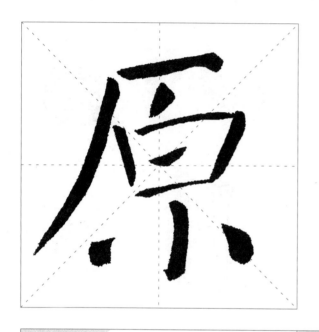

结构精要
√字形长方
√首横短，撇伸展
√被包围部分上下要对正

长 撇

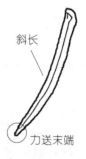

斜长

力送末端

　　逆锋或顺锋入笔，调整笔锋向左下缓缓行笔，形长，力送笔端。

厂字头

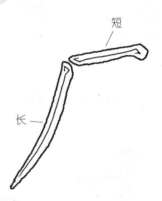

短

长

　　横短撇长，撇画末端出锋，厂字头较开阔，包住内部结构。

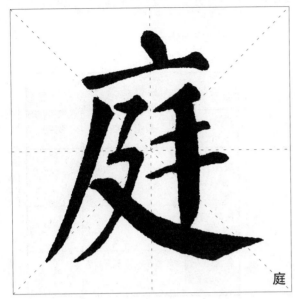

庭

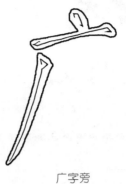

广字旁

点在横画右部与之相连,内部横细竖粗,较为紧凑。

结构精要
√ 内紧外松
√ 撇捺舒展
√ 广字旁勿太宽

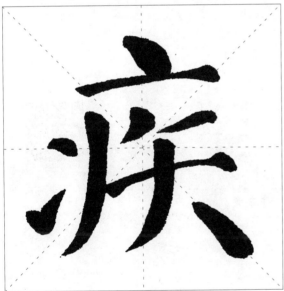

疾

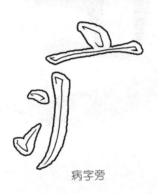

病字旁

写法同广字旁,撇画左边两点要上下呼应。

结构精要
√ "矢"字与首点对正
√ 病字旁两点不远离
√ 字形重心向右移

● 全能训练 ▶▶▶▶▶▶▶▶▶▶▶▶▶▶▶▶▶▶▶▶▶▶▶▶▶▶▶▶

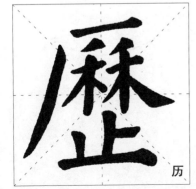

历

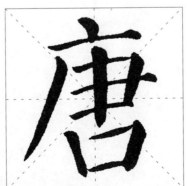

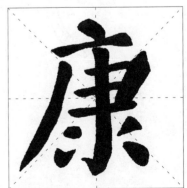

第12天
廴 与 辶

● **重点掌握** ➤➤➤➤➤➤➤➤➤➤➤➤➤➤➤➤➤

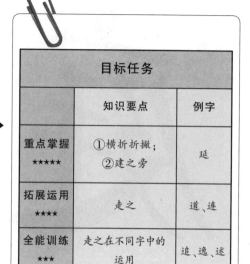

目标任务		
	知识要点	例字
重点掌握 ★★★★★	①横折折撇； ②建之旁	延
拓展运用 ★★★★	走之	道、连
全能训练 ★★★	走之在不同字中的运用	追、逸、述

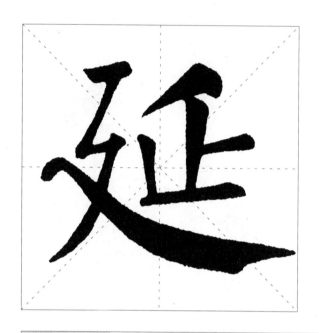

结构精要
√上端平齐
√字底舒展大方
√内部较为紧凑

横折折撇

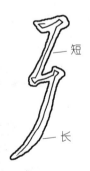

短

长

先写横撇，再折向右写一短横，最后折向左下撇出，力送笔端。

建之旁

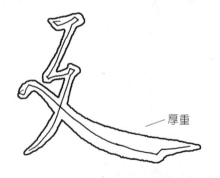

厚重

横折折撇较为舒展，捺画由轻到重，书写较为平缓。

道

走之

横折折撇笔断意连，书写紧凑，捺画书写较为平缓。

结构精要
√外紧内松
√内部横距均匀
√平捺舒展

连

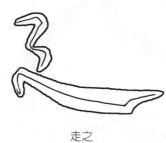

走之

横折折撇写得较为紧凑，捺画舒展厚重托上。

结构精要
√内部靠上
√内部横距均匀
√内松外紧捺舒展

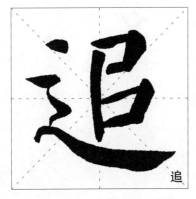

追

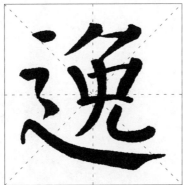

逸

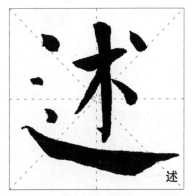

述

第13天

日 部

● 重点掌握 ▶▶▶▶▶▶▶▶▶▶▶▶▶▶▶▶

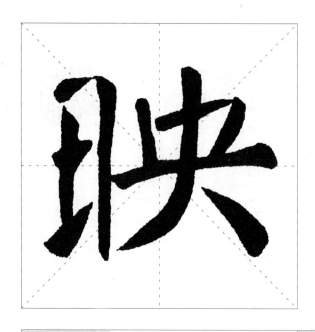

目标任务		
	知识要点	例字
重点掌握 ★★★★★	①日字旁;②反捺	映
拓展运用 ★★★★	①日字底; ②"昌"字	曾、昌
全能训练 ★★★	日部在字中不同部位 时的运用	晚、鲁、昇

结
构
精
要　　√左窄右宽
　　　√左右等高
　　　√"央"字稳健

日字旁

横短竖长

　　字形窄长,横距均匀,末横变提左伸,与右部相互揖让。

反 捺

头尖

尾圆

　　顺锋入笔,向右下行笔不宜长,末端略顿回锋收笔。

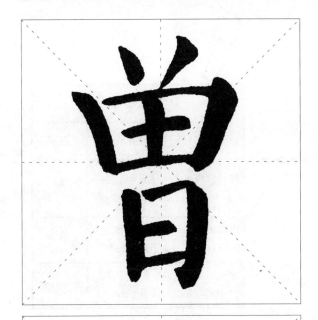

字形较日字旁宽,与上部对正。

日字底

结构精要
√两点相向
√上宽下窄
√"日"字居中

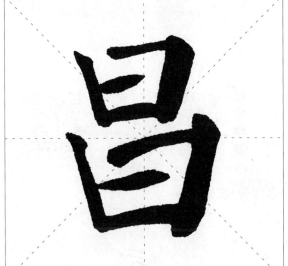

字形宽扁,上窄下宽。

"昌"字

结构精要
√上小下大
√上下对正
√横距均等

● 全能训练 ≫≫≫≫≫≫≫≫≫≫≫≫≫≫≫≫≫≫≫≫≫≫≫≫≫≫≫≫≫

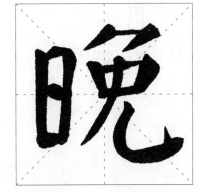

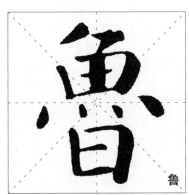

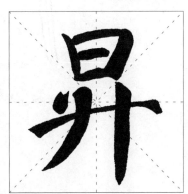

第14天
月 部

● 重点掌握 ▶▶▶▶▶▶▶▶▶▶▶▶▶▶

目标任务		
	知识要点	例字
重点掌握 ★★★★★	①竖撇；②月字旁(左)	胜
拓展运用 ★★★★	①月字旁(右)；②月字底	朗、育
全能训练 ★★★	月部在右、在下时的不同写法	有、明、期

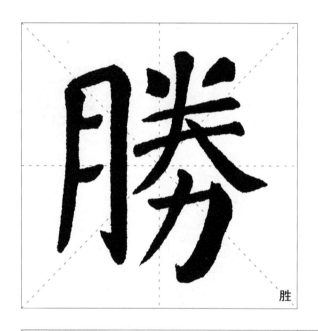

胜

结构精要
√ 左窄右宽
√ 左短右长
√ 左合右分

竖 撇	月字旁(左)
	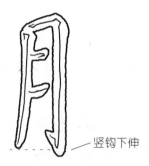
竖写端正 末端出撇	竖钩下伸
起笔写竖，末端微弯出撇，力送笔端。	字形窄而长，撇画为竖撇，两横靠上。

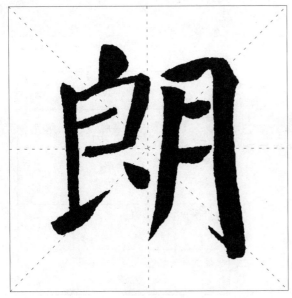

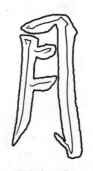

月字旁（右）

上窄下宽，撇短竖长，内两横不与右竖连。

结构精要
√ 左右穿插
√ 左部稍居上
√ "月"字略向下

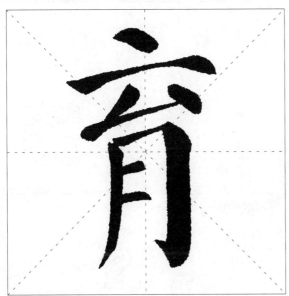

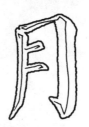

月字底

字形稍宽，撇、横较细，竖较粗，内横不与右竖连。

结构精要
√ 横画平直
√ 重心靠上
√ 上下对正字形长

● 全能训练 ▶▶▶▶▶▶▶▶▶▶▶▶▶▶▶▶▶▶▶▶▶▶▶▶▶▶▶▶▶▶

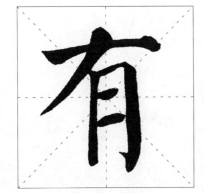

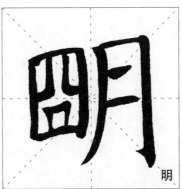

明

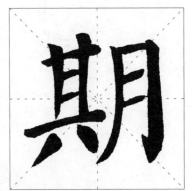

第**15**天

土部与王部

● 重点掌握 ▶▶▶▶▶▶▶▶▶▶▶

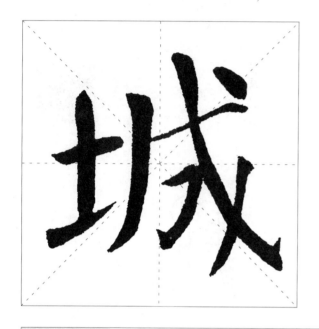

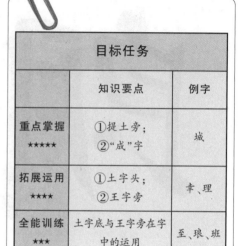

目标任务		
	知识要点	例字
重点掌握 ★★★★★	①提土旁； ②"成"字	城
拓展运用 ★★★★	①土字头； ②王字旁	幸、理
全能训练 ★★★	土字底与王字旁在字 中的运用	至、琅、班

结
构
精
要
√ 左短右长
√ 提土旁窄小
√ 斜钩斜长

提土旁

竖在横画中部与之相交

横短竖长，末横变提。

"成"字

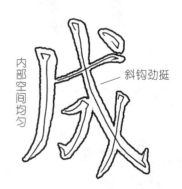

内部空间均匀

斜钩劲挺

撇画用笔重，斜钩向右下伸展，整字内部匀称紧凑，字重心偏右。

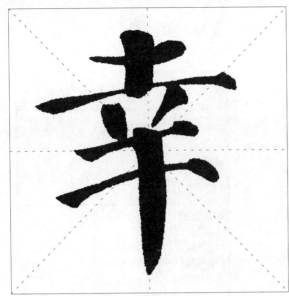

竖画粗短，末横长而覆下。

土字头

结构精要
√字形长方
√"土"字下横要长
√上下两竖对正

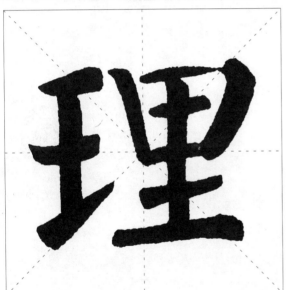

横距均等，末横变提，横竖笔力均匀。

王字旁

结构精要
√左窄右宽
√左右穿插
√右部底横托上

● 全能训练 ➤➤➤➤➤➤➤➤➤➤➤➤➤➤➤➤➤➤➤➤➤➤➤➤➤➤➤➤➤➤

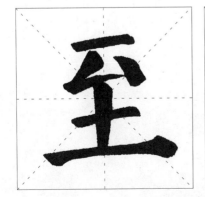

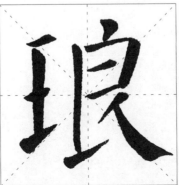

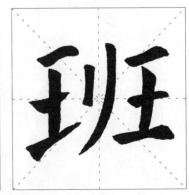

第**16**天
木 部

● **重点掌握** ➤➤➤➤➤➤➤➤➤➤

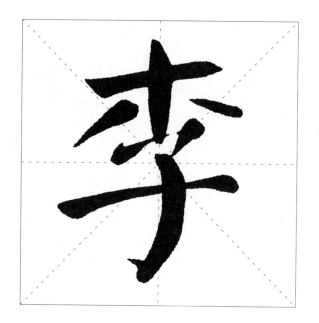

目标任务		
	知识要点	例字
重点掌握 ★★★★★	①木字头；②弯钩	李
拓展运用 ★★★★	①木字旁； ②木字底	相、集
全能训练 ★★★	木字旁与木字底在字 中的运用	杭、栖、梁

结构精要
√上小下大
√上下对正竖宜短
√"子"字长横要伸展

木字头	弯 钩

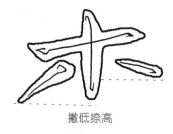

撇低捺高

呈圆弧形

横长竖短，撇捺不与竖连，不宜长。

顺锋入笔，中锋行笔微弯，末端回锋蓄势，向左上出钩。

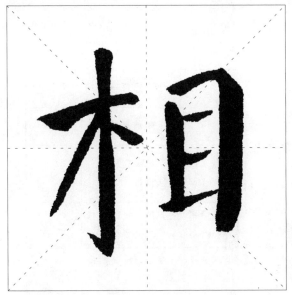

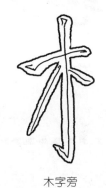

横短竖(钩)长,撇长,捺变为点。

木字旁

结构精要
√左长右短
√左右间留空
√右部横距均等

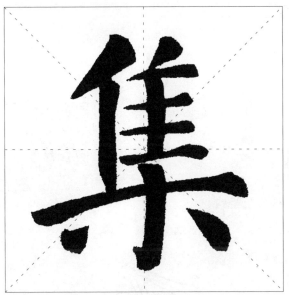

横长竖(钩)短,撇捺缩为挑点和侧点,竖钩居中。

木字底

结构精要
√上窄下宽
√横画等距
√末横宜拉长

● 全能训练 ▶▶▶▶▶▶▶▶▶▶▶▶▶▶▶▶▶▶▶▶▶▶▶▶▶▶

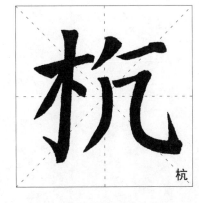

杭

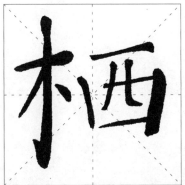

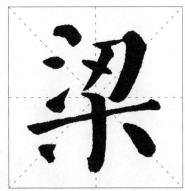

33

第17天
禾 部

● 重点掌握 ▶▶▶▶▶▶▶▶▶▶▶▶▶▶

目标任务		
	知识要点	例字
重点掌握 ★★★★★	①禾字头； ②横折折折钩	秀
拓展运用 ★★★★	①禾字旁； ②禾字头	秋、季
全能训练 ★★★	禾字旁、禾字头在字中的运用	年、积、秘

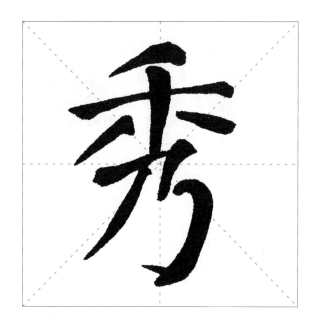

结构精要
√字形长方
√首撇短平
√上宽下窄上盖下

禾字头	横折折折钩
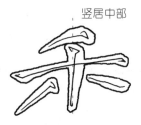 竖居中部	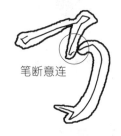 笔断意连
字形较扁，竖居中部，撇捺微收不宜放。	先写横撇，再折笔向右写短横，再折向左下写弯钩。

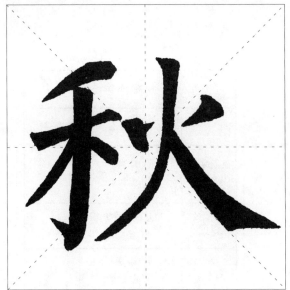

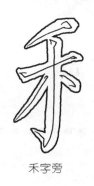

字形稍窄，竖钩直挺,捺缩为点。

禾字旁

结构精要
√ 左右穿插
√ "禾"字横伸捺变点
√ "火"字撇捺要舒展

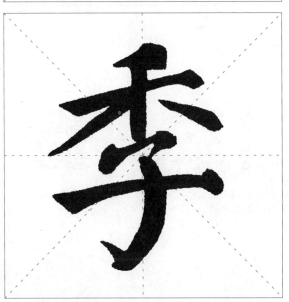

字形稍宽，竖居中部,竖画、撇捺缩短。

禾字头

结构精要
√ 上紧下松
√ 下横舒展
√ 上下宽窄一致

● 全能训练 ➤➤➤➤➤➤➤➤➤➤➤➤➤➤➤➤➤➤➤➤➤➤➤➤➤➤➤➤➤

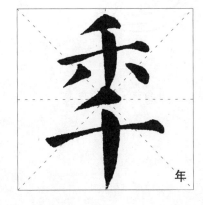

年

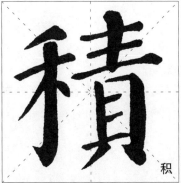

积

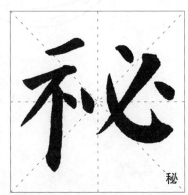

秘

第18天
心 部

● 重点掌握 ➤➤➤➤➤➤➤➤➤➤➤➤➤➤➤➤➤➤➤➤

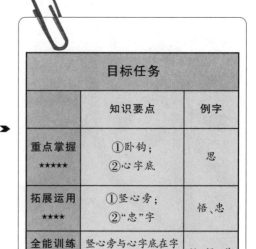

目标任务		
	知识要点	例字
重点掌握 ★★★★★	①卧钩；②心字底	思
拓展运用 ★★★★	①竖心旁；②"忠"字	悟、忠
全能训练 ★★★	竖心旁与心字底在字中的运用	怡、恨、慈

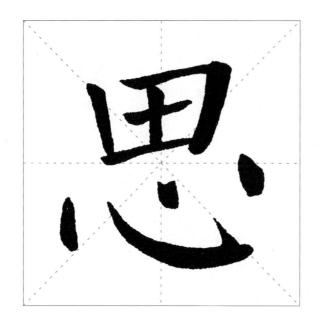

结构精要
√上扁下宽
√上下对正
√心字底托上

卧 钩	心字底

钩托明显

斜对齐

顺锋入笔,向右下渐行渐压笔,末端回锋,向左上出钩。

三点分布均匀,出钩方向指向字心。

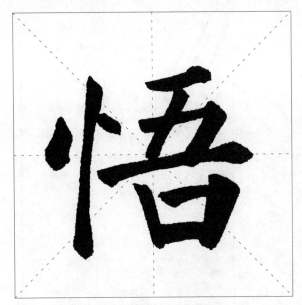

竖心旁

竖为垂露竖,左点朝左下,右点朝右下,两点围绕竖画分布。

结构精要
√左窄右宽
√左右穿插
√右部中横稍长

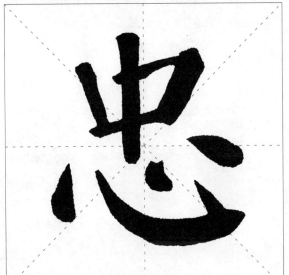

心字底

卧钩厚重,三点分布均匀,末点最靠上。

结构精要
√上下紧密
√竖画短而直
√心字底要写正

● 全能训练 ▶▶▶▶▶▶▶▶▶▶▶▶▶▶▶▶▶▶▶▶▶▶▶▶

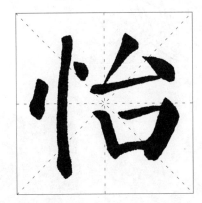

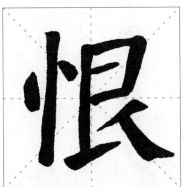

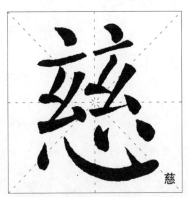

慈

第19天

女部

● 重点掌握 ➤➤➤➤➤➤➤➤➤➤➤➤➤➤➤

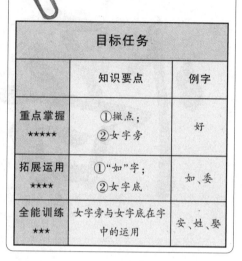

目标任务		
	知识要点	例字
重点掌握 ★★★★★	①撇点； ②女字旁	好
拓展运用 ★★★★	①"如"字； ②女字底	如、委
全能训练 ★★★	女字旁与女字底在字中的运用	安、姓、娶

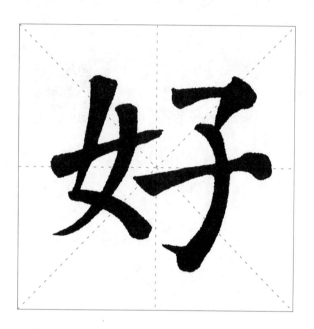

结构精要
√ 左短右长
√ 左右穿插
√ 弯钩指向撇点收笔处

撇　点

角度稍大

　　先写撇，再折向右下写长点，注意撇和长点的角度。

女字旁

对正

横向右上倾斜

　　横变作提，注意与右部揖让。

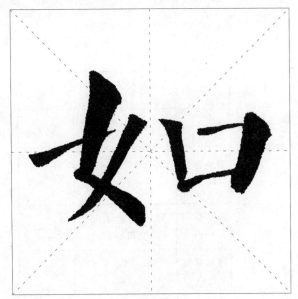

横变作提，左伸，以揖让右部。

女字旁

结构精要
√左长右短
√"女"字提画向左伸展
√"口"字放在右中部

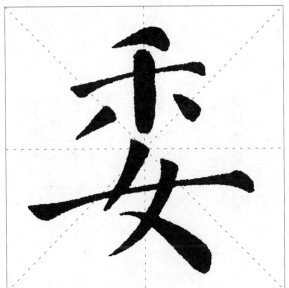

重心较稳，横画长而舒展，托上。

女字底

结构精要
√上窄下宽
√重心对正
√下横宽展

● 全能训练 »»»»»»»»»»»»»»»»»»»»»»»»»»»

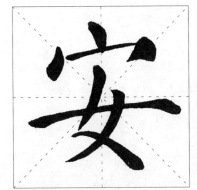

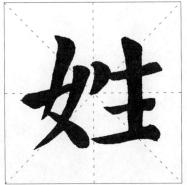

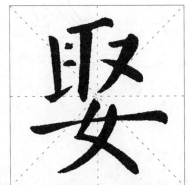

第20天
口 与 口

● 重点掌握 ▶▶▶▶▶▶▶▶▶▶▶▶▶▶▶▶▶▶

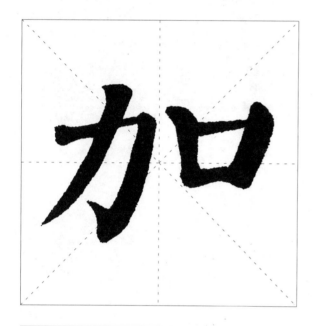

目标任务		
	知识要点	例字
重点掌握 ★★★★★	①"力"字；②口字旁	加
拓展运用 ★★★★	①口字头；②国字框	兄、国
全能训练 ★★★	口部与口部在字中的运用	名、唱、图

结构精要
√左长右短
√右下留空
√"口"居右中上

"力"字

钩画取势较低

横折钩有力,撇画舒展。

口字旁

竖画内收

占位较小靠上,两竖上端略出头。

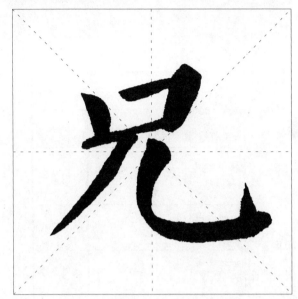

"口"横画上仰，横长竖短，"口"字左上不封口。

口字头

结构精要

✓ 上短下长
✓ "口"字在上形扁
✓ "儿"字笔画舒展

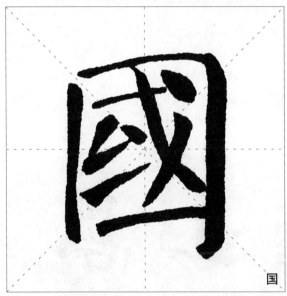

左竖短，右竖长，横细竖粗，书写时注意内部留空。

国字框

结构精要

✓ 横细竖粗
✓ 内部空间匀称
✓ 国字框封口不要严

国

● 全能训练 ➤➤➤➤➤➤➤➤➤➤➤➤➤➤➤➤➤➤➤➤➤➤➤➤➤➤➤➤➤➤

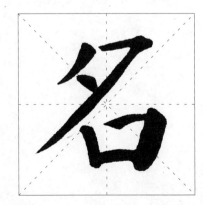

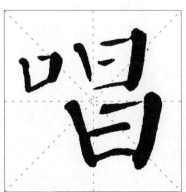

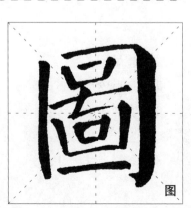

图

第21天

集字创作

● **重点掌握** ▶▶▶▶▶▶▶▶▶▶▶▶▶▶▶▶

书法作品中常见的幅式有横幅、中堂、条幅、对联、条屏、斗方和扇面等几种。这里以横幅、斗方和扇面为例，为大家提供集字创作的作品展示。

一幅书法作品，通常由正文书写和落款钤印两部分组成。在正文书写之前，先要根据纸张大小和字数多少做出合理安排，再不断练习，从中择优，最终选出自己满意的作品。

目标任务		
	知识要点	例字
重点掌握 ★★★★★	横幅	高山流水
拓展运用 ★★★★	斗方	敏而好学
全能训练 ★★★	扇面	以文会友

横幅——高山流水

横幅一般指长度是高度的两倍或两倍以上的横式作品。字数不多时，从右到左写成一行，字距略小于左右两边的空白。字数较多时竖写成行，各行从右写到左。常用于书房或厅堂侧的布置。

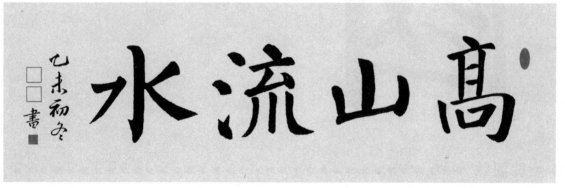

横幅示意图

书写提示

高　字形较长，上窄下宽，上下对正。

山　字形稍扁，三竖平行，中竖最长。

流　左窄右宽，左三点之间要拉长，右部中竖对正右部首点。

水　竖钩劲挺，用笔较重，左右开张，横撇不与竖钩连。

● 拓展运用 ▶▶▶▶▶▶▶▶▶▶▶▶▶▶▶▶▶▶▶▶▶▶▶▶

斗方——敏而好学

斗方是长宽尺寸相等或相近的作品形式。斗方四周留白大致相同。落款位于正文左边，款字上下不宜与正文平齐，以避免形式呆板。

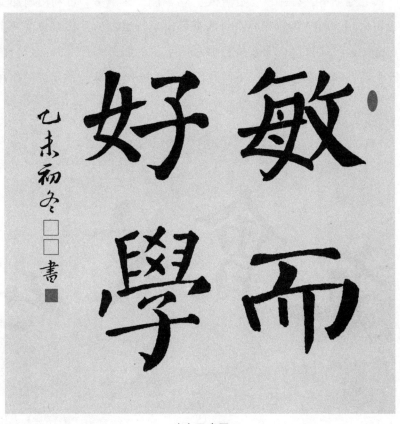

<center>斗方示意图</center>

书写提示

敏 左长右短，"每"字向右倾斜，右部反文旁较正，调整字势。

而 笔画较少，用笔稍重，内两竖左短右长。

好 左右穿插，相互揖让。弯钩指向撇点收笔处。

学 上紧下松，秃宝盖较宽，弯钩向左上出钩。

扇面——以文会友

扇面分为团扇扇面和折扇扇面。

团扇扇面的形状多为圆形，其作品可随形写成圆形，也可写成方形，或半方半圆，其布白变化丰富，形式多种多样。

折扇扇面形状上宽下窄，有弧线，有直线，既多样，又统一。可利用扇面宽度，由右到左写2~4字；也可采用长行与短行相间，每两行留出半行空白的方式写较多的字，在参差变化中写出整齐均衡之美；还可以在上端每行书写二字，下面留大片空白，最后落一行或几行较长的款来打破平衡，以求参差变化。下面我们就以折扇为例，来展示扇面的作品形式。

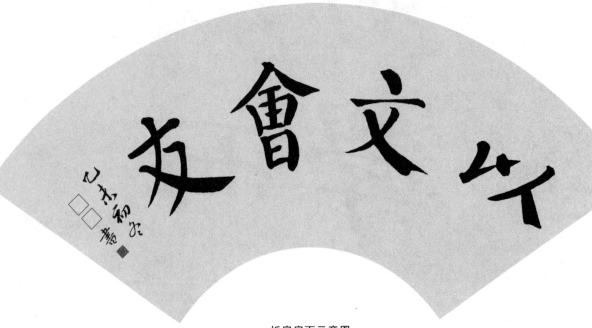

折扇扇面示意图

以文会友出自《论语·颜渊》："曾子曰：'君子以文会友；以友辅仁'。"

意思：通过文字结交朋友。

书写提示

以　左短右长，挑点与撇画笔断意连。

文　撇捺交点对正上点，撇捺舒展。

会　字撇捺覆下，上下对正。

友　除捺画外其他笔画用笔稍轻，撇画长而舒展，捺画于横画起笔处下方下笔。